순례자의 그릇
: 조르조 모란디

필립 자코테 지음
임희근 옮김

Originally Published as Le Bol du pèlerin by Philippe Jaccottet

Copyright © Éditions La Dogana, Genève, 2001

Korean translation copyright © 2022 by Marco Polo Press, Sejong

Images © SACK(Society of Artist's Copyright of Korea)

ISBN 979-11-976182-1-5

미셸 로지에
I. M.(에게 바침)

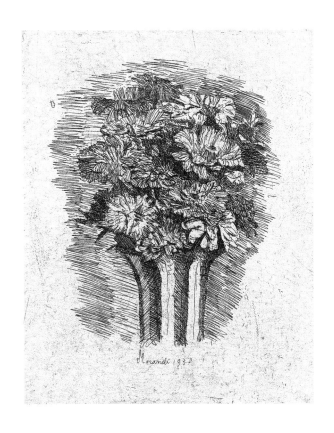

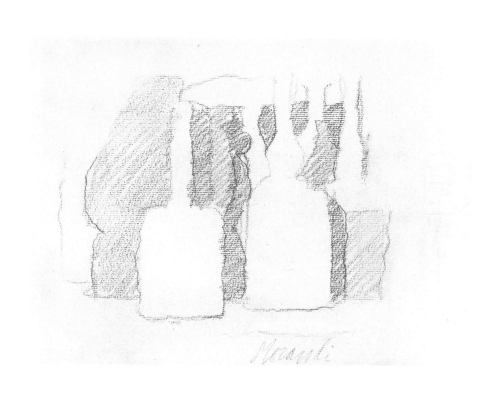

조르조 모란디(1890~1964)의 작품을 부분 부분 따로 보면, 또 덩어리 덩어리로 보면 더욱, 처음에는 뭉클한 감정에 녹아들고 다음 순간에는 자신의 감정에 동요하게 된다. 마치 자연에서 과수원, 풀밭, 산비탈을 보았을 때 느껴지는 감정과 비슷하다. 나는 그런 느낌에서 출발해서 나와 어울리는 말들을 어떤 때는 부지런히, 또 어떤 때는 조금 덜 부지런히 찾아다녔다. 왜냐면 그의 작품들과 이런저런 방식으로 조우할 때 나는 순진무구한 어린아이처럼 늘 수수께끼에 맞닥뜨리곤 했으니까. "왜, 어째서 이런 만남들은 이다지도 감동적일까?"

모란디의 그림을 볼 때면 내게 뭉클함을 안긴 사물들을 먼저 언어로 표현해야 한다는 조바심을 덜 수 있다. 전시회에 가거나 책을 읽으면서 본 그림들을 다시 말로 옮기느라 애쓰지 않아도 된다는 말이다. 따라서, 나는 모란디가 시처럼 그려 놓은 작품들을 다른 산문이나 시를 통해 해설하기보다는 이 뭉클한 감정(이해할 가치가 있을 만큼 심오하고 지속적인 감정)의 근원과 의미를 이해하는 과업, 다시 말해 '수수께끼'를 푸는 일에 집중할 계획이다.

이것은 분명 수수께끼이다. 마치 모과나무 꽃이나 풀밭에 돋아난 풀꽃이 보내는 수수께끼처럼 내게 저항하면서도 나를 필요로 하는 수수께끼.

전쟁이 임박했거나, 어떤 얼굴이 바로 옆에 있거나, 가까운 사람이 죽었을 때, 산, 대양, 저녁노을이나 대도시를 볼 때 우리의 마음은 흔들리기 마련이다. 사람에게 감동을 주는 풍경을 그림이나 시나 이야기 등 여러 의미 있는 통로를 통해 표현하는 것은 어쩌면 당연한 일

이다. 하지만 이 화가의 그림에 늘 나오는 큰 병, 꽃병, 깡통이나 사발 서너 개는 얼마나 무의미해 보이며 얼마나 큰 조롱에 가까운가(게다가 세상이 곧 무너지거나 폭발할 듯한 때에)! 감히 그의 그림이 다른 많은 현대 작품보다 더 설득력 있는 언어로 우리에게 말을 걸어온다고 주장할 수 있을까?

예술 후원가이면서 작품 수집가인 루이지 마냐니(1906~1984, 이탈리아 파르마 근처 저택 빌라 마냐니에 마냐니-로카 재단을 설립하고 1983년부터 모란디의 그림을 포함한 근대미술 작품들을 전시하고 있다. - 옮긴이)는 오랫동안 화가 모란디와 친분이 있었다. 마냐니는 모란디에 관한 평론에서 라이너 마리아 릴케(1875~1926, 보헤미아-오스트리아 출신의 시인이자 소설가. 독일어로 시를 쓴 시인 가운데 가장 대표적인 서정 시인으로 손꼽힌다. 릴케는 일생 동안 소설 한 권, 시 모음들과 여러 권의 서간집을 남겼는데, 불신, 고독과 불안의 시대에 소통의 어려움을 주로 다루면서 전통적인 작가와 모더니스트 작가의 중간 지대에 위치하게 되었다. - 옮긴이)의 《두이노의 비가》에 나오는 한 구절을 인용했다. 여기서 릴케는 시인이 이제 더는 말로 표현할 수 없는 천상을 읊을 것이 아니라 우리에게 가깝고 순박한 땅에 대해 이야기할 때가 되지 않았는지 자문한다.

어쩌면 우리가 여기 있는 건 집,
다리[橋], 분수, 현관, 항아리, 과수밭, 창문, 기껏해야 기둥, 탑….
이런 걸 말하기 위해선지도 몰라. 하지만 내 말 좀 이해해 줘

그 사물들조차 속으로 결코 이럴 줄 몰랐을 만큼
잘 말하기 위해서…

아닌 게 아니라, 모란디의 정물화는 릴케의 작품에서 진솔성이 부족하여 결국 소망으로만 머물렀던 것을 나름의 방식으로 성취했다. 릴케가 소환한 '단순한 것들' 또는 '이곳의 사물들'은 모란디의 선택과 비교해 훨씬 다양하고 즉물적이다. '다리', '현관', '창문' 같은 말로 연상되는 울림의 풍부함을 떠올리면 릴케가 소환했던 사물들이 그리 간단치 않음을 알게 된다. 오히려 시적 예술에 대한 릴케의 소망은 릴케 자신이 아니라 다른 근대 화가들이 성취했다. 예를 들어 화가 피에르 보나르(1867~1947, 프랑스의 화가. 전위화가들인 나비파로 구성된 후기 인상주의 그룹의 창립자였으며, 그의 초기 작품은 폴 고갱과 일본 판화의 영향을 많이 받았다. 인상주의에서 모더니즘으로 가는 이행 과정에서 주도적인 역할을 했으며, 작품 주제보다는 대담한 색채와 장식적인 스타일을 중요시했다. - 옮긴이)의 작품에서는 인간 세상에서 도망치거나 비난받은 모든 신과 반신(半神)들, 다리, 창문, 과수밭, 항아리가 온갖 감탄스러운 변용을 거쳐 나타난다. 모란디의 정물화에서도 우리는 오랫동안 잊고 있었던 풍부한 다양성과 반향의 깊이를 소환해 낸다. 모란디의 정물화가 던지는 수수께끼가 거슬리면서도 끈질긴 도전처럼 느껴지는 것은 바로 이 지점이다.

여러 경로를 통해, 가능한 한 직관적으로(더 나은 방법은 없으니까!) 접근해야 한다.

생전에 모란디를 알았거나 아니면 오늘날 모란디의 이미지를 파악하려는 사람들은 '수도사 같은(모나칼)'이라는 단어를 흔히 쓴다. 모란디는 내밀한 일상생활이 대중에게 거의 알려지지 않은 만큼 사람들이 '수도사 같다'라는 단어를 꼬리표처럼 붙이면서 그를 이상화할 위험이 있다. 그래도 이 단어는 모란디 작품 전체를 관통하며 우리 귀에 소곤소곤 속삭이고 우리 마음에 계속 떠돈다. 사실 모란디의 인생은 수도자의 삶만큼이나 동요가 없고 조용하며 규제되고 반복적인 삶이었다. 그렇지만 모란디의 작업은 기도나 성가, 거룩한 책들이나 교부(敎父)들에 대한 연구가 아니었으며, 불우한 이웃을 보살피는 일도 아니었고 오직 그림, 천사들과 성인들이 그들의 이야기와 함께 자취를 감췄을 뿐만 아니라 피조물들의 얼굴까지 말끔히 사라진(그래서 모란디가 피조물을 그다지 고려하지 않았다는 오해를 불러일으키는) 그림을 그리는 것뿐이었다.

수도자의 갇힌 삶처럼 아틀리에라는 독방에 유폐되어 일에만 전념하는 삶. 좀 더 열려 있기 위해 하늘을 향해 열려 있되 세상과 세상 돌아가는 온갖 이야기를 등진 삶. 모란디의 생활은 대체 무엇을 향해 열려 있었던 걸까?

'움직일 수 없이 집중된' 생활, 샤를 페르낭 라뮈(1878~1947, 프랑스어로 작품을 쓴 스위스 작가. - 옮긴이)가 인용했던 것처럼 모란디의 생활은 마치 랠프 왈도 에머슨(1803~1882, 미국 보스턴 태생의 시인이자 사상가. - 옮긴

이)을 연상시킨다.

근현대 미술사(美術史)에서는 알베르토 자코메티(1901~1966, 스위스의 조각가, 화가, 공예가, 판화가. 1922년부터 주로 파리에 거주하며 활동했지만, 규칙적으로 고향인 스위스 보르고노보 마을을 찾아 가족을 만나고 작업도 했다. - 옮긴이)가 바로 이런 영웅적 집중을 보여 주었다. 물론 자코메티에겐 나름대로 조바심과 번득임, 광기, 절망, 음향의 폭발 같은 것이 있었다. 정체되었지만 처음부터 끝까지 만남과 모험과 인간적인 폭풍에 휩싸였던 삶의 궤적 안에서 말이다. 그런데 모란디의 '집중'은 자코메티와 달리, 지극히 순수한 상태를 드러낸다.

주의가 흩어지고 현기증 나게 팽팽 도는 시대를 맞이하여, 자코메티나 모란디 두 예술가는 서로 다른 모습이지만 '꼼짝 않고 집중했다'. 혼돈의 바탕에서 홀로 떨어져 나와 자신만의 방식으로 집요하게 상승하는 사람들.

사진가 헤르베르트 리스트(1903~1975, 독일의 사진가. 《보그》, 《라이프》 등의 잡지에 사진을 실었고 《매그넘 포토》에서도 작업했다. 엄숙하고 고전적인 포즈를 취한 흑백사진, 특히 남자의 나체 사진으로 근현대 패션 사진에 많은 영향을 끼쳤다. - 옮긴이)가 촬영한 모란디의 인물 사진을 보면, 그가 일상적인 물건들을 굽어보는 시선에서 강렬한 집중력을 느낄 수 있다. 어떤 비평가는 그의 자세에 대해 "마음속에 이미 다음 수, 나아가 체스판 전체의 수를 읽으면서도 자신 앞에 놓인 하나의 수를 어떻게 둘지 곰곰이 생

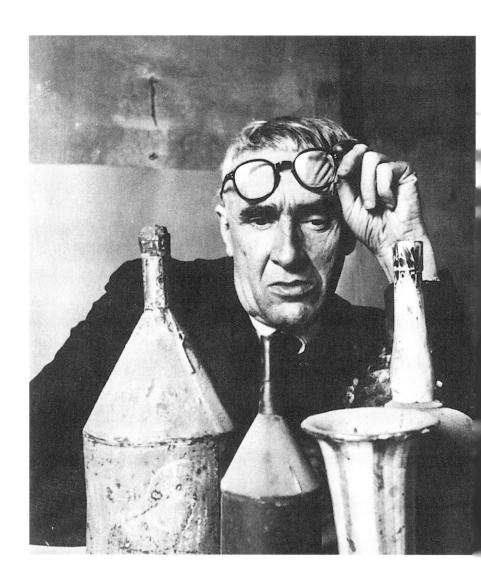

각하는 명인"에 비유했다. 비평가는 이어서 "모란디는 아틀리에의 조용한 빛을 받으면서, 끊임없이 바뀌는 여러 구성에 상응하는 기호, 상표, 숫자가 잔뜩 끄적여진 흰 종이를 덮은 탁자 위에서 물건들을 이리저리 옮겨 놓는 데 한결같이 몰두했다."고 했는데 이 지적은 부분적으로는 매우 타당했다. 비록 모란디에게 눈앞에 보이는 적수는 없었지만, 매회 결투마다 탁월한 집중력으로 자신이 가상의 적수보다 더 낫다는 것을 입증하려 했으니까.

지나치게 극적이면서 상투적인 얘기처럼 들리지만, 모란디의 적은 바로 죽음, 결국에는 누구나 마주칠 수밖에 없기에 혼신의 힘을 다해 그 계략에서 벗어나야 하는 죽음이다. 이를 언급하지 않는다면 모란디 특유의 수수께끼를 푸는 일에서 우리는 조금도 더 진전할 수 없을 것이다.

자코메티와 모란디. 두 예술가가 작품에서 보여 준 배타적인 집중은 회화의 구성에서 두드러진다. 주로 정면을 드러내는 경향 말이다. 자코메티의 경우엔 시선의 초점을 모델과 얼굴에 집중했으며, 모란디의 경우는 화폭 가장자리에 배치되었던 대상들을 화폭 중심부로 모으는 경향이 있다.

두 예술가 모두 삶과 작업을 일체화함으로써 작품 활동에서 산만함을 줄이려 했다. 형태를 탐구했던 두 예술가에 관해 몇 줄 덧붙이자. 그들은 감탄스러울 만큼 외곬으로 작업에만 집착했는데, 자코메티의 경우 얼굴과 사람 자체가 거의 유일한 '주제'였던 반면, 모란디는 얼굴과 사람을 아예 그리지 않았다. 자코메티는 '표현의 탐구를 위한 격렬

함'이 지나치다 보니 종종 작품에 군더더기가 드러나는데, 모란디는 어떤 상황에서도 침착함을 유지하며 예외적일 때만 침묵을 벗어났다. 요컨대 도덕적인 판단을 배제하고 단순한 이미지만으로 비유한다면, 자코메티는 기꺼이 '악마'와 함께 길을 만들었고, 모란디는 '천사'와 함께 멀리 사라졌다고 할 수 있다.

파스칼(1623~1662, 프랑스의 수학자, 물리학자, 발명가, 철학자, 작가이면서 신학자. - 옮긴이)과 레오파르디(1798~1837, 이탈리아의 문인 중 단테 다음으로 영향력이 있으며 19세기 이탈리아 낭만주의 문학의 주요 인물로 꼽힌다. - 옮긴이). 모란디는 평생에 걸쳐 이 두 사람의 책들을 침대 머리맡에 두고 계속 읽었다. 그가 이토록 두 저자에 천착했던 것을 보면 그들이 모란디 작품 이해에 중요한 길잡이가 될 것이라 볼 수 있다.

파스칼과 레오파르디. 둘 다 39세의 나이로 생을 마감했으며, 그들은 약 2백 년의 시간을 사이에 놓고 있다. 병으로 얼룩진 생애를 보냈고, 마치 조숙하고 비범하고 고독했던 그들의 천재성을 회수하기라도 하듯이 죽음은 예상보다 빨리 다가왔다. 삶에 대한 그들의 태도도 비슷했다. 파스칼의 경우는 '사교 생활'이라 불리는 짧은 시기를 보낸 후 사람들과의 접촉을 완강히 거부했고, 신에게서 돌아선 불순한 육체를 증오했다. 한편, 레오파르디는 거의 강요되다시피 고독한 삶을 살았고, 격정적으로 원했던 사랑이 있었지만 꿈에서나 아니면 멀찌감치 떨어져서 체험하는 것으로 끝났다. 속속들이 정결했던―한 사람

은 스스로 그것을 선택했으며, 다른 한 사람은 숙명적으로 그럴 수밖에 없었던—두 사람의 삶. 그러니까 두 종류의 수도사가 있는 셈이다. 자기가 원했든 원치 않았든, 일에 갇힌 삶을 살면서 모란디는 파스칼과 레오파르디, 그리고 자신의 일생을 닮은꼴로 여겼을지도 모른다.

파스칼:

"우리는 광활한 공간에서 이 끝에서 저 끝으로, 여전히 불확실하게 둥둥 떠다니며 노를 젓고 있다. 우리가 확고하다고 생각하며 매달렸던 종착점은 흔들리며 멀어져 간다. 설령 우리가 따라잡으려 해도 종착점은 우리에게서 미끄러져 영원히 달아난다. 우리를 위해 멈춰 주는 것은 아무것도 없다. 우리가 단단한 접시를 찾으려고 하거나, 또는 영원의 탑을 위한 마지막 버팀목을 세우려고 애태우는 것은 인간의 본래 성향과는 정반대가 된다. 우리가 서 있는 토대는 무너지기 마련이고, 땅은 쩍 벌어져 심연이 된다."

"자연은 우리가 어떤 상태에 놓여 있든 늘 불행하게 만든다. 왜냐하면 욕망은 우리가 결코 다다르지 못할 수준의 즐거움들을 바라게 하고, 막상 그 즐거운 상태에 도달한다 해도 또 다른 욕망이 새롭게 출현해 우리를 불행에 빠트리기 때문이다."

"하지만 좀 더 가까이서 생각하면, 그리고 모든 불행의 근원을 찾아낸다면, 우리는 그곳에 어떤 실체가 있다는 것을 알아챌 수 있다. 그 실체란 다름 아니라, 죽음을 피할 수 없는, 연약하고 비참해서 더 가까이 들여다봐도 어떤 위로를 받기 어려운, 인간 조건이 가진 본래의 불행이다."

레오파르디:

"모든 것은 나쁘다. 지금 존재하는 모든 것은 나쁘다. 모든 것은 악을 위해 존재한다. 존재가 악이며 존재는 나쁜 쪽으로 결정된다. 우주의 끝은 악이며 나쁜 쪽으로 간다. 존재하지 않는 것 외에 다른 좋은 것은 없다. 없는 것만이 좋다. 사물이 아닌 사물만이 좋다. 모든 것은 나쁘다."

(이 두 목소리를 다 들려주어야 했다. 나는 나중에 그들의 '목소리'의 질감에 대해, 그들의 독특한 억양에 대해 다시 글을 쓸 것이다.)

두 사람은 모두 시커먼 바탕, 인간은 본래 비참하기에 행복을 위해 태어난 듯 보이지만 사실은 결코 행복할 수 없다는, 아주 명철하면서도 고통스러운 의식(意識), 즉 악의 편재성(遍在性)을 공유한다. 게다가 파스칼에서 레오파르디로 갈수록 마음의 바탕은 더욱 암울해진다. 그래서 레오파르디의 어설픈 환상이 주는 베일만으로는 더 이상 그에게서 우리에게로 전해지는 어둠을 가릴 수 없다. 모란디는 자코메티처럼, 의식했든 안 했든, 이런 검은 바탕 위에서 작업을 했다(자코메티의 작품에서는 컴컴한 바탕이 더욱 도드라진다). 우리는 모두 이런 검은 바탕 위에서 지금 살고 있거나, 또는 살아남은 것인가?

파스칼이 어떤 열렬한 논리로 인간의 비참함이라는 매듭을 단칼에 끊어 버렸는지 우리는 알고 있다("인간의 조건이라는 매듭은 심연 속에서 더

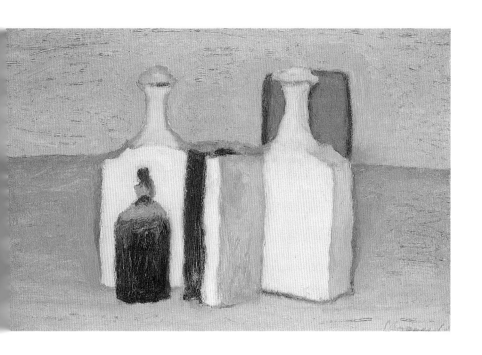

욱 깊어지고 더욱 강해진다."). 모란디가 어둠에 맞서 신념에 찬 열정적인 믿음을 제시했다고 가정하는 것은 무모한 짓이다. 이 화가가 중세에 살았다면 마돈나와 피에타를 그렸을 텐데 요즘 시대에 태어나서 세속적인 그림들—마돈나와 피에타에 상응하는 그림들—만 그렸다는 주장도 다소 성급하다. 모란디가 그의 여자 형제들의 독실한 신앙생활을 존중하고 부분적으로 공유했다는 점을 고려해도 그렇다.

"때때로 인간의 다양한 몸부림을 생각해 보니 […] 인간의 불행은 단 한 가지에서 비롯된다. 방에서 가만히 쉴 줄을 모른다는 것…" 파스칼처럼 '심심풀이가 없으면 비참한 인간'이라고 꼭 집어 말하지 않았더라도, 모란디는 모든 심심풀이는 덧없으며, 침묵과 고독이 필요한 과업에 집중할 수 없는 인간이 있는 그대로의 유일한 인간이라는 점을 알고 있었다. 어쨌든 모란디는 그 후로 파스칼의 교훈을 따르게 된다.

모란디는 어느 날 어릴 적 친구인 주세페 라이몬디에게 파스칼에 대한 그의 생각을 털어놓았다. "파스칼이 한낱 수학자였다 치자. 그는 기하학을 믿었어. 그것이 별것 아니라고 생각해? 수학과 기하학으로 거의 모든 것을 설명할 수 있어. 거의 모든 것을 말이야." 모란디의 작품들에 관해 질문을 던질 때 나는 이 말, '거의 모든 것'을 강조하고 싶다.

주세페 웅가레티(1888~1970, 20세기 이탈리아 문학계에서 가장 걸출한 문인

이며 '난해시'로 알려진 사조를 대표한다. 상징주의의 영향을 받았고 미래주의에도 잠시 합류했다. - 옮긴이)는 1964년에 레오파르디의 첫 프랑스어 번역본이 출간될 때 다음과 같은 서평을 남겼다. "우리의 레오파르디… 파스칼 외에 어떤 문인도 그처럼 진심을 지닌 사람은 없었다." 이로써 모란디만이 레오파르디와 파스칼을 좋아하고 서로 비슷하다고 느낀 것은 아니라는 점을 알수 있다. '진심'이라는 단어는 다소 의외의 표현이지만 의미는 더욱 명확해진다. 내가 슬쩍 언급했던 두 사람의 닮은 음성과 억양에서 전달하고 싶었던 속뜻 말이다.

모란디가 거의 매일 혹은 평생을 한 권의 책(성경도 아닌데)을 읽고 또 읽었다는 것은 상투적인 경구—아무리 엄밀하다 해도—로 축소된 교의(敎義, 아무리 고귀하고 강력한 교의라도) 이상의 것을 발견했기 때문이다. 웅가레티가 '진심'이라는 말로 지칭했던 것을 나는 두 작가의 음성에서 전달되는 열렬함 같은 것으로 이해한다. 두 사람은 미적지근한 사람들이 아니었으며, 혈기 왕성한 청년처럼 순수한 불이 활활 타오르는 영혼을 간직했다. 우리는 랭보의《지옥에서 보낸 한 철》에서 타오르는 영혼을 다시 느낀다. 물론 랭보와 두 사람을 동일 선상에서 비교할 수는 없겠지만 세 사람의 음성에는 어딘가 비슷한 억양이 있다. 바로 순수한 불의 억양 말이다.

레오파르디의 시에서 우리는 불의 흔적보다 정결한 달빛, 세상을 내리덮은 부드러운 천, 밤을 배경으로 하여 만물 위에 내리는 은색 달빛에 빠져든다.

모란디는 겉으로는 놀랍도록 조용한 듯 보이지만 내면적으로는 두 작가와 마찬가지로 인간은 비참하며 모든 것은 파멸할 수 있다는 첨예하고 극단적인 상상을 하지 않았을까?(그렇지 않았다면 모란디가 자기 작품을 그렇게 멀리까지 끌고 나가지 않았을 것이다.)

난 고요한 하늘과
황금빛 길들, 과수밭들을 응시한다
저 멀리 바다를, 그리고 저기 산봉우리들을…

토스카나 지방의 회화에서 종종 발견되듯, 모란디의 여러 시기 중 한 시기를 점철했던 방식대로, 사물들은 아주 또렷하면서도 살짝 거리를 두고 떨어져서 공간 속에 멈춰 있다.

감탄스러운 '어린 시절과 청소년 시절의 추억들'이 남아 있는 초안에는 이런 구절이 있다. "…그리고 마침내 어떤 음성이 들린다. '아, 비가 오네'. 봄에 내리는 보슬비였다…. 그러자 모든 것이 뒤로 물러났고, 문 덜컥거리는 소리와 자물쇠 잠그는 소리가 들렸다…" 음표를 묘사하는 듯한 메모의 글귀는 밝음과 거리 둠을 동시에 말해 주는데, 마치 레오파르디가 추억, 꿈, 욕망, 생각, 형태, 색깔, 반향, 향기 등 가깝지만 먼 것들, 밝지만 어두운 것들, 욕망의 격렬함으로 짐작하건대 결코 가깝지도 밝지도 않은 것들을 모두 함께 섞어 써 내려 간 것 같다. 나중에 레오파르디는 생각했을 것이다. 자신은 미처 몰랐다고. 이런 드문 순

간에는 부지불식간에 환상에 이끌려 갔지만, 또 다른 순간에는, 즉 자신의 독단에 갇혀 '모든 것은 나쁘다'며 탄식하던 순간에는 궁극적 진실을 단 몇 마디 말로 집약해 놓았을 줄을 미처 몰랐노라고.

나로 말하자면, 세상과 우리에 대한 궁극적 진실이 즉, 방금 인용했던 짧막한 글귀처럼 동떨어지거나 혹은 시의 결에 변형되어 담긴 글귀가, 설득하기 좋은 단순한 긍정이나 부정의 어구보다도 훨씬 우리 생에 가깝다고 믿을 정도로 돌았거나 순진하다.

모란디가 레오파르디의 시를 자주 읽으면서 자기 나름의 시도를 뒷받침해 줄 근거를 찾았던 것은 이런 직관 때문일 것이다.

그동안 나는 예술 서평을 쓰는 일은 삼가겠다고 여러 차례 선언했지만 이제 그 서약을 깨야 할 때다. 모란디가 다음과 같은 독백을 하고 있다고 상상하면 어떨까. 다른 화가들은 색채와 형태를 조화시키는 데 주력하면서 세상의 풍부하고 다양하며 휘황찬란한 사물들을 찬양하기에 바빴다. 하지만 이러한 경향은 내 작품의 본질이나 나 자신의 기질과는 다르다. 나는 다른 사람들보다 훨씬 빈약한 수단과 제한된 대안만으로 접근하기 때문에 작품 자체에 더욱 집중해야 한다. 나는 세상과 거리를 두었다(마치 일상의 '삶'을 영위하기를 단념하듯이). 샤르댕(1699~1779, 18세기 프랑스의 화가. 정물화의 대가로서 부엌에서 일하는 하녀, 아이들, 집안 활동 등을 주로 그렸다. 균형 잡힌 구성과 부드러운 빛 처리, 입자가 굵은 두꺼운 채색이 돋보인다. - 옮긴이)이 그랬듯 '지루하고 손쉬운 작업만 하며 사는 초라한 삶'을 방불케 할 정도로, 혹은 추상예술의 선구자들이 재료의 물성(物

性)을 통해서 순수성에 몰두했듯이, 나는 물건 몇 개만을 갖고 독방처럼 조용한 아틀리에에 틀어박혔다. 아틀리에에서 나의 내면은 평화를 찾았고 물건들 주위는 고요해졌다. 마치 레오파르디의《무한》을 다시 읽는 듯했다. 이 책에서 레오파르디는 무한한 공간 속에서 생각을 무너뜨릴 부드러움을 찾았다고 확신하면서(그리하여 단어마다—음표마다—**'이 무한한 공간의 영원한 침묵이 날 두렵게 한다'**라는 파스칼의 시구를 변형시킨다), 울타리 너머에 있다고 상상한 '초인적인 침묵'과 잎새에 부는 바람 소리를 '비교'하거나 대비(對比)한다.

"내게 필요하고 분명 바람직했던 침묵 속에도 늘 방해하려는 위협이 숨어 있다. 그래도 나는 내가 절실히 원했던 '아무것도 없음' 속에서 무언가를 찾았다."

"이것은 분명 새로운 일은 아니다. 동굴 벽에 줄을 그은 원시인들부터 현대 예술가까지, 데생이나 유화를 그리는 사람은 누구든 의식적이든 무의식적이든 이런 일을 해 본 셈이다. 연약한 기호들을, 잎새에 부는 바람 소리를 위협적인 공허(空虛)와 대비시키는 일. 하지만 시간이 흐르면서 현란한 색의 축제는 거짓말이 되어 버린다. 마치 보편적 우주 질서에 대한 환상이 행복한 조화를 추구하게 한 것처럼. 그때부터 어떤 사람들은 축제를 조롱하거나 형상을 파괴함으로써 일말의 진실을 찾으려 했지만 그런 몸부림은 난파를 앞당길 뿐이다. 또 다른 사람들은 르네상스시대와 황금시대(고대 그리스 철학자 헤시오도스가 '황금 인류'가 살았던 시기를 지칭하면서 이 표현을 처음 사용했다. 인류시대의 5단계 즉 황금시대, 은시대, 청동시대, 영웅시대, 철기시대 중 첫 번째 시대로서 인류는 좋은 것

들로 넘쳐나는 땅에서 풍요롭고 행복하게 살았다. 훗날 오비디우스는 《변신》에서 이 개념을 더욱 세련되게 전승하여 4단계의 황금시대, 은시대, 청동시대, 철기시대로 표현했다. - 옮긴이)로 거슬러 올라가 과거의 형상을 모방하면서도 새로운 마법을 부릴 수 있다고 믿었다. 하지만 내가 걸어온 길은 훨씬 진중하고 내밀한 길이다…."

이 길에서 한 가지는 확실하다. 과거를 부정하지도 모방하지도 않으며, 시공간에서 그게 무엇이든 이색적인 요소를 조금도 차용(借用)하지 않는 것.

다른 한 가지가 또 있다. 모란디 작품들에서 잘 드러나지는 않지만 주목해야 할 사실은 그가 화법을 자유자재로 다룬다는 것이다. 나는 회화적인 기법 분석에는 아무런 능력도 없고 그런 시도조차 안 하련다. 게다가 그의 그림에 대한 기법적 분석은 별반 도움이 되지 않는다. 나는 어느 순간 모란디의 회화에서 요한 제바스티안 바흐(1685~1750, 독일 바로크 시대의 음악가. 인류 역사상 가장 위대한 작곡가로 자리매김했다. - 옮긴이)의 숙달된 솜씨를, 특히 바흐가 《음악의 헌정》, 《골트베르크 변주곡》, 《푸가의 기법》 등의 작품에서 펼치는 빼어난 변주 솜씨를 떠올렸다. 여기서 누구보다 밀도 높은 음악가 안톤 베베른(1883~1945, 오스트리아의 작곡가이면서 지휘자. 아르놀트 쇤베르크의 제자이며 빈 제2악파에 속한다. - 옮긴이)도 과감히 언급하련다. 이것은 수학이며, 오랫동안 미묘한 관계, 간격과 덩어리를 계산한 결과이다. 하지만 이런 계산은 아무리

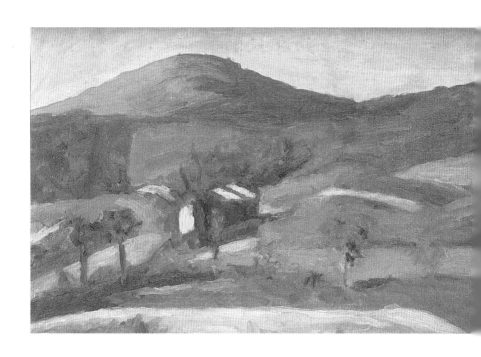

복잡한 기계를 발명한대도 처리할 수 없다. 왜냐면 그 계산에는 끊임없이 감성이 개입하게 되니까. 그리고 모란디의 작품은 더 간결하고 집중될수록 더욱 호소력이 짙어진다. 모란디가 파스칼을 칭송하는 말 속에 함축된 '거의'라는 말이 여기서 다시 출현한다. "수학과 기하학으로 거의 모든 것을 설명할 수 있다. 거의 모든 것을."

오늘날 우리 세상의 모습은 레오파르디의 마지막 시《금작화》의 한 구절에 등장하는 '생명을 절멸하는' 베수비오 화산(이탈리아의 캄파냐 지방 나폴리만에 있는 화산. 나폴리 동쪽 9km 지점 해안 근처에 위치한다. - 옮긴이) 기슭이 보여 주는, 삭막한 돌만 잔뜩 있는 음울한 풍경과 너무도 비슷하다. 거의 죽음뿐인 세상이다. 프란츠 리스트(1811~1886, 헝가리 낭만주의 시대의 작곡가, 기교파 피아니스트, 지휘자이면서 유명 작가이기도 했다. - 옮긴이)의 몇몇 후기 작품처럼 딱딱한 감각과 음울한 공허(空虛)가 모란디의 그림에도 드리워져 있다. 우리 세상은, 덧없지만 끈질기게 퍼지는 금작화 향내일 뿐이다. 그 향내를 우리에게 전해 주는 시는 비물질적인 형태로 표현된다.

모란디는 자기에게 닥친 사건과 너무 멀리 떨어져 있어, 우리 모두처럼 이런 위협하에서, 이 황량한 풍경 속에서 폭력을 최악의 형태로 겪었고(모란디는 제2차 세계대전 때 그리자나로 피신하기 직전 레지스탕스에게 협조한 혐의로 체포되어 잠시 투옥되었다. - 옮긴이), 전쟁 통에 일부 기간 피신해 있었던 그리자나(이탈리아의 에밀랴 로마냐 지방에 있는 볼로냐 남서쪽 근교의 시골. 그리자나는 레노강과 세타강 유역 사이의 산지에 있는 휴양 도시이다. - 옮

긴이) 인근의 시골도 예외가 아니었다. 그는 바로 옆에서 무슨 일이 벌어지고 있는지 알았고, 무엇이 자기와 측근들을 위협하는지도 알았다. 단지 그는 생각해야 했다. 아니 차라리 느껴야 했다. 이 모든 것에 대해 그가 할 수 있는 유일한 답이라곤, 가능하면 작업에 더 집중하는 것임을. 그 어느 때보다도 달변과 찡그린 표정이나 신비술에 의존하길—그와 상대적으로 가까웠던 화가 율리우스 비시어의 기법이나 안톤 타피에스가 썼던 좀 더 거친 기법을—삼가며. 그리고 내가 보기엔 그런 것들을 안 써 가면서 말이다. 과시의 흔적 없이 자기가 추려 내고 가까이 놓았다 멀리 놓았다 하며 지치지 않고 거의 표가 나지 않게 조용히, 헤르베르트 리스트가 촬영한 것처럼, 표적에 놀란 궁수 같은 모습으로 자리를 바꾸어 주는 물건들 몇 개만 계속 곰곰이 응시하면서.

나는 모란디가 평생 거의 매일 유사한 작업을 반복했다는 것에 일종의 광기를 느낀다. 물론 그는 전혀 미치지 않았으며, 반대로 매우 명철하고 감탄을 불러일으킬 정도로 시종일관 차분했다. 그가 심약해지지 않고 회화에 끈질기게 달라붙을 수 있었던 것은, 서너 가지 주제를 지치지 않고 계속 변화를 주며 아무리 미미한 결과만을 낳는다 해도, 심지어 베수비오 화산이 폭발할 위험이 있더라도 그의 작업이 허튼짓은 아니라고 믿었기 때문이다. 혹은 그는 이런 작업을 반복하면서 시간의 파도가 집 문지방까지 넘실댈 만큼 일생을 축약시켜도 좋다고 믿었을까. 마치 긴 이야기가 끝날 때쯤에 그는 여전히 무언가를 더 시도하거나, 혹은 모든 것을 완전히 잃을까 두려워 비명을 지르거

나 말을 더듬거나 최악의 경우 입을 다무는 것 외에도 다른 무언가를 시도할 수 있다는 듯이.

지금까지 많은 문장을 썼지만, 오묘한 향기의 허브 잎만큼이나 신비로운 이 그림들 앞에서는 내가 앞서 쓴 내용이 아무것도 설명해 주지 못한다.

일단 레오파르디에 대해 아직도 광휘에 깃든 우화들을 떨쳐 버리고 나면(**풀과 꽃은 생생했고, / 숲은 옛날에…**), 모란디는 아마도 그가 시도할 수 있을 법한 마지막 길 중 하나를 택했다. 매우 독실한 신자였던 그의 누이들이 미사에 참례할 때면 그는 성당 밖 입구에서 서성이며 누이들이 나오기를 기다렸다고 한다. 어쩌면 그는 산토 스테파노 성당에서 무릎 꿇고 기도하던 신자들보다 성당 입구 계단이나 작은 뜰에서 우연히 마주친 거지를 더 친근하게 느꼈을까? 아틀리에로 돌아와서도 종교나 성당(설사 박해받는 종교나 성당일지라도)을 연상시키는 어떤 상징물보다도 그는 거지의 동냥 그릇을 선택해 그리는 것을 더 온당하다고 느꼈을까?

나는 정물화에 나오는 흰 사발을 보고 일본의 시인 겸 수도승을 떠올렸는데, 이러한 연상 작용은 장 크리스토프 바이이(1949~, 프랑스의 시인이며 극작가. 이탈리아 마냐니-로카 재단의 소장화를 감상한 후 떠올린 영감을 그의 극 작품에 한 장면으로 담았다. - 옮긴이)가 쓴 희곡 대사에서도 발견된다. "마치 이 화가(모란디)의 회화는 차를 눈으로 음미하는 의식(儀式)이 된

듯하다. 이 의식은 감각이라는 찻잎을 초탈이라는 물에 담가 우려내는 기술이다….”

너무 무겁지만 않다면, 이 두 사람(모란디와 바이이)을 나란히 놓아보자.

“여기 높은 곳에는 일종의 시간이 있다. 골짜기와 작은 숲들, 오솔길과 목초지는 오래된 녹처럼 벌겋게 물들다가 보랏빛이 되며 이어 저녁이 다가오면 파래진다. 저녁 무렵에 여자들은 계단 위에서 몸을 굽혀 향로를 후후 불고, 구리 나팔 소리는 마을 구석구석에 뚜렷이 퍼진다. 염소들은 사람 눈 같은 눈을 하고 문간에 나타난다.” 실비오 다르조(1920~1952, 이탈리아의 작가. 모란디는 에밀랴 그리자나에 뻗어 있는 아펜니노 산맥을 배경으로 그의 풍경화 대부분을 그렸는데, 다르조는 에밀랴 지방의 향토 작가이다. - 옮긴이)는 작품《다른 이의 집le casa d'altri》말미에서 이런 어둡고 투명한 정경을 묘사한다.

최근 어느 가을에 나는 그리자나에서 모델들을 만났는데, 그들은 니옹과 세르 한가운데(프랑스 드롬 도에 있는 소도시들) 위치한 오지 마을 사람들과 깜짝 놀랄 정도로 닮아 있었다. 이곳이든 그곳이든 모두 온화하지만 척박하고 험준한 세계였고, 이곳을 고향처럼 여겼던 화가 모란디도 마찬가지였을 테다.

모란디의 풍경화들을 오래 응시하면 기묘한 인상을 준다. 주로 집

들이 그려진 풍경화는 그리 '눈에 띄지' 않으며, 집들의 창문이 닫혀 있거나 집이 텅 비어 있기 일쑤다. 물론 이 풍경화들이 토마스 스턴스 엘리어트(1888~1965, 영국에 귀화한 시인, 수필가, 극작가이자 문학평론가. 《황무지》 등을 남긴 20세기 영문학의 대표적인 시인이다. - 옮긴이)의 '황무지'와 같은 황량한 세계의 풍경을 담고 있는 것은 아니다. 하지만 모란디가 깨닫지 못하는 사이에, 그의 그림에는 시골의 종말에 대한 탄식이 흐른다.

어떤 평론가는 모란디가 정물화에 등장하는 물건들 위에 먼지가 가볍게 한 겹 쌓이게 놔두길 좋아했다는 데 주목했다. 한 꺼풀의 먼지는 물건들을 보호하고 더 밀도 짙게 만드는 세월의 켜와 같을까? 모란디의 풍경화는 이렇듯 먼지가 베일처럼 뽀얗게 덮여 있다는 인상을 준다. 마치 어린 시절 '모래 요정sandman'의 이미지처럼. 모래 요정은 소년의 마음을 누그러뜨리고 잠들게 하는 것이 제 일이었으니까. 혹은 '잠자는 숲속의 공주'일까? 입자가 균일하면서 반짝이거나 번갯불처럼 번득이지도 않으면서, 사물들을 새벽빛처럼 미묘한 분홍색과 회색으로 속속들이 투사하는 빛… 늘 잔잔한 그 빛이 드리우면 '잠자는 장소'의 풍경이라 불려도 좋으리라.

장소에 베일이 덮인다. '정숙함'이라는 아름다운 말도 생각난다. 정숙함은 사어(死語)에서 차용한 말처럼 들리겠지만, 그 결과 이 장소들이 나름대로 신중하게 깊이깊이 생겨나기도 하고, 모란디는 그 장소들을 좋아했던 것 같다. 이 장소들은 사람이 정말 살지는 않을 공간처럼, 아득히 멀어 가 닿을 수 없는 경우가 많다.

볼로냐 미술관에서 1962년(모란디 말년에 해당하는 해)에 그린 풍경화를 보자. 건물의 입구를 정면으로 향한 캄피아로의 집들을 보니 내 마음속에 다른 비교가 떠올랐다. 처음에는 폴 발레리의 유명한 시구를 기억했다. "기다려라, 기다려, / 푸른 창공에서 기다려! / 침묵의 원자 하나하나가 / 과일이 잘 익을 기회다!" 예술 작품이 다 익을 때까지 침묵하고 기다리는 시간 덕분에, 그리고 '녹'이라는 말이 튀어나오게끔 하는 '기다림'이라는 말 덕분에, 발레리의 시구는 모란디의 그림에 더할 나위 없이 잘 어울린다. 그렇지만 발레리는 응접실 벽난로 앞에서 불을 쬐며 한 팔을 괴고 웅변하는 사람처럼 지나친 달변가이다. 이제 어떤 역할도 남지 않은 발레리는 이쯤에서 퇴장시키자.

나는 이 대목에서 오로지 '기다림'이라는 단어만 간직하련다. 이곳을 푹 감싸고 있는 빛, 아침 빛인지 저녁 빛인지 가늠하기 어렵고—뭔가를 기다리고 있으니까 아침 빛이라는 것을 짐작할 수는 있지만—소음도 없이 구석구석 퍼지는 빛. '지고지순한 평화의 방'에 걸린 태피스트리 위에 집, 나무, 길, 하늘 등 모든 것을 직조해 내는 실 터럭처럼 사물에 내재한 듯한 빛, 무한한 기다림에 혼재된 내밀하고 머나먼 빛.

모란디 그림을 이해하기 위해 먼저 풍경화부터 질문을 시작한 것은 풍경화에 담긴 자연 때문이었다. 그렇지만 그의 풍경화에 담긴 비밀은 잡히지 않고 계속 빠져 달아났다. 꽃다발 또한 마찬가지일까?(정말 꽃다발인가? 누가 지금 아직도 그걸 그리고 말하려 할까? 그렇기는 하지만..)

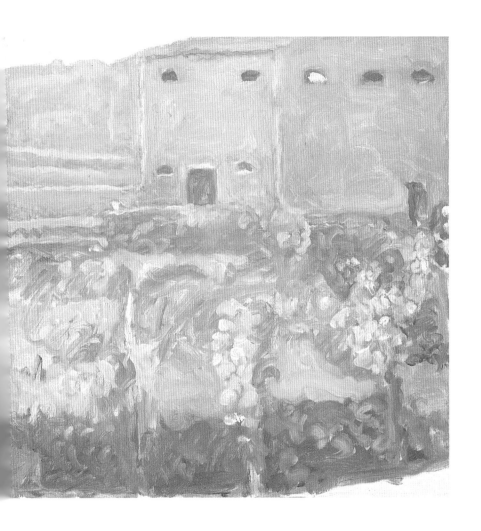

꽃다발에는 미묘하고도 채도 낮은 색들이 칠해져 있다. 새벽의 색깔, 활짝 피어났다기보다는 이제 막 첫걸음을 내딛는 사물들의 색깔이다. 시작한다지만 집중되어 있고 가볍지만 밀도 높은 색깔들, 이러한 색채감은 인상주의자들의 회화에서 나타나는 밝음과 광휘, 또는 플랑드르 화가들의 풍요로움과는 거리가 멀다. 하지만 모란디의 꽃다발들은 연약하고 곧 시들고 말 덧없는 존재를 표현하지는 않는다. 오히려 뭐랄까, 사물들에 자격을 부여하고 영원성을 결합하는, 모든 것을 갖춘 채로 봉오리 상태로 곱게 감싼, 영속화된 새벽이랄까. 그것은 바로 그 순간 생겨난 문장(紋章)이다. 아크로폴리스의 코레(고대 그리스의 여신 입상 조각. 그리스 아테네의 아크로폴리스에서 발굴된 여신상 수십 점을 통해 고대 석상 조각 양식의 변천을 추적할 수 있다. - 옮긴이)들이 두 손을 갖고 있었다면 아르테미스 여신(그리스 신화에서 사냥과 야생, 달과 순결의 여신. - 옮긴이)에게 봉헌했을 법한 꽃들이다.

꽃다발 중에서 어떤 것은 시들고 퇴색하기 직전이었다. 우리는 유령들의 세상에 머물러 달콤한 꽃향기에 취하는 대신에 오히려 작은 기념석과 묘비들의 주인공들을 떠올렸다. 한때 가장 순수하고 달콤했던 시기를 즐겼던, 놀랍게도 고별이 새벽 여명처럼 느껴졌던, 옛 묘비 주인공의 가까운 연고자라도 되는 듯.

옛날엔 로르(여기서는 젊은 여자 일반을 지칭한다. - 옮긴이)의 고운 피부 빛깔에 비견되었던 상아가 여기 있다. 첫사랑에 벅차 했던 발그레한 볼 색깔이 여기 있다. 꽃다발을 받으며 인사가 오가고, 마음속으로 사모

하며 꽃장식 가면을 쓰고 축제를 즐기던, 가장 아름다운 날들(매일 새로 시작되는 날들)의 시작이 여기 있다.

가지에 달린 5월의 장미를 보듯…

피에르 드 롱사르(프랑스의 시인으로 16세기의 가장 중요한 시인으로 꼽는다)의 소네트에서 가장 유명한 마지막 구절 전체를 그대로 인용하겠다.

장례식 땐 내 눈물과 내 울음을 받아주오,
우유가 가득 찬 이 병, 꽃이 가득 담긴 이 바구니,
살아서나 죽어서나 당신 몸이 장미뿐이게…

다시 레오파르디의 시, '손가락으로 제비꽃과 장미꽃 몇 송이로 된 작은 다발을 꽉 붙들고 밭에서 돌아오는 〈마을의 토요일〉 속 아가씨들 얘기로 돌아가자. 제비꽃과 장미꽃으로 만든 꽃다발은 사실 모란디의 꽃다발만큼이나 비현실적이다. 제비꽃과 장미꽃은 같은 시기에 피어나지 않으니까. 그런데도 다른 방식, 다른 공간, 또는 심연 속에서는 레오파르디가 노래한 꽃다발이 모란디의 꽃다발처럼 실재한다.

나는 몽상에 빠져든다. 모란디는 나처럼 몽상에 사로잡히지는 않았을 것이다. 그가 캔버스에 그린 꽃들은 생화가 아니며, 그 역시 필시 회화의 문제만을 생각했을 것이다. 그래도 상관없다. 모든 회화는 그

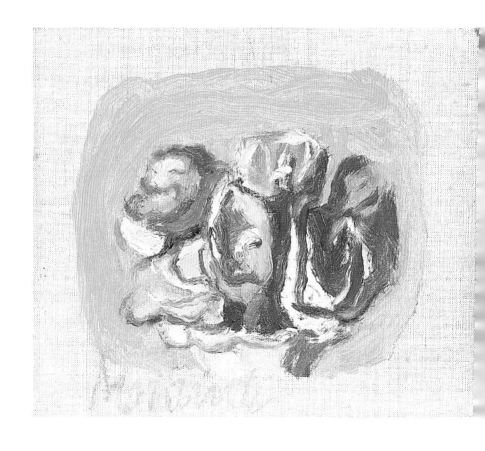

림 자체를 초월하며, 그림은 내 귓가에 독특한 울림으로 메아리치며 훌쩍 다가든다.

　어쨌든 나는 다시 1950년의 꽃병들 그림을 바라보았다. 맞은편에 비치된 볼로냐 미술관의 카탈로그에는 장 레마리(1919~2006, 프랑스의 미술사학자. 농촌 가정에서 태어나 툴루즈와 파리에서 공부했으며, 제2차 세계대전 이후 그르노블 박물관 큐레이터를 거쳐 국립 근대 미술관 관장과 로마에 있는 프랑스 아카데미 원장을 역임했다. 그의 주도로 프랑스 국립 미술관에 20세기 회화가 걸리게 되었다. - 옮긴이)의 글이 인용되어 있었다. "때때로 꽃병 하나가 하늘색 또는 눈처럼 하얀색 바탕 위에 찬란하고 또렷하게 나타나는데, 거기엔 꽃이 꽂혀 있다. 꽃은 꽃병 가득 꽂혀 있고, 연약하지만 활짝 피어난 천사들은 저 너머의 빛을 받으며 막 꺾어 온 듯 파르르 떨고 있다." 장 레마리가 이 그림에 대해 쓴 글은 아니었지만 매우 적절했던 표현이다. 초원, 나무 한 그루, 과수밭의 수수께끼를 파악해 보려고 많은 길을 빙빙 돌아왔지만 여기서도 정답과는 거리가 아주 멀다. 나는 혼잣말을 되뇌며 내 답을 고치고 또 고쳤다. 두 회색—원화에서는 아마 두 벽돌색일 듯한—연회색과 진회색이 함께 배합된 바탕, 흰 화병과 장미꽃 몇 송이. 내가 그림에서 주목한 모든 것들보다 혹은 레마리의 표현보다도 이 장미꽃 몇 송이가 더 단순하고 견고하구나! 이 작품의 "영광을 한껏 드높이기 위해" 그림 하단에 붙여 놓은 해설이 절망스러울 법하다.

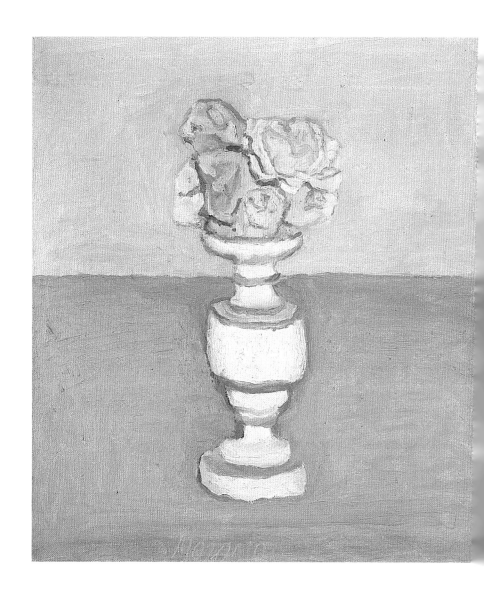

모래밭에 핀 장미 한 송이(이에 대해선 나중에 신기루와 사막 이야기와 함께 다시 언급할 것이다).

이것은 일종의 승천이다. 나는 수사적인 언사를 단념하고 가능한 한 간결하게 표현하려 했지만 이보다 더 적게 말할 수는 없다.

상아와 모래와 재. 날이 밝기 직전에.

독일식으로 '조용한 삶 still life'(독일어와 영어에서는 정물화를 가리키는 단어가 '조용한 삶'을 뜻한다. - 옮긴이)이라고 지칭해야 할 정물화—이렇게 바꿔 부르는 것은 어떤 화가의 정물화보다도 모란디의 정물화에 더 유효한 일이다—에서 수수께끼는 더욱 복잡해져서 수수께끼를 풀려는 사람을 더 당황케 한다. 이러한 난해함은 모란디 그림 '주제'에서 자연, 달리 표현하면 풍경이나 꽃을 관상하는 재미는 없고, 다들 알다시피 주제가 거의무의미한 몇몇 물건들로 축소되었기 때문이다.

때로 그곳에는 유난히 엄혹하고 겨울 같은, 숲과 눈[雪]의 색깔들이 있다. 우리는 그때부터 '기다림'이라는 아름다운 말을 내뱉으며, 늙은 농부들이나 거친 모직물을 입은 수도사들이 견뎌 내는 기다림을 떠올린다. 눈밭에서나 회벽으로 둘러싸인 독방에서나 똑같은 침묵이다. 여기서 '기다림'이란 겪었음을, 고통받았음을, 겸손하게 '견디어 냈음'을, 참아 냈음을, 그러나 저항하거나 무관심하거나 절망하지도 않은

채로 그리했음을 의미한다. 마치 기다림을 통해 색감이 더욱 풍부해지고, 유일한 빛이 소리 없이 몸에 스며들기를 기대하는 것과 같다.

오랫동안 모란디는 병치된 물건들을 장식화처럼 그려 왔다(물건을 대여섯 개씩, 때로는 그 이상 늘어놓으면서). 세월이 갈수록 그림 속의 물건의 수는 점차 줄어들었고 그림의 구성은 집중되면서 점점 더 설득력 있게 되었다. 실제로 초기 그림에서는 너무 많은 물건들이 꽉 들어차듯 배열되어 있거나 그림이 감상자에게 지나치게 많은 말을 하는 듯하다. 반대로 후기 그림에서는 여행자가 긴 시간 모래사장 위를 걸어와 마침내 우물에 도달한 것 같다. 구약성경에서 몸의 정화를 위한 '산 자의 우물'이라 불리는, 그 너머로 더 이상 걸어갈 이유가 없어진 우물에.

이런 반론이 나올 수 있다. 구체적 현실을 지시하지도 않는 단순한 얼룩 덩어리만으로도 모란디 그림과 같은 평온함, 동일한 '여행자의 위안'을 줄 수 있지 않을까. 예컨대 마크 로스코(1903~1970, 라트비아 출신 미국의 추상 표현주의 화가. 1949~1970년에 그린 거대한 색면과 네모 칸의 수평 구성과 컬러 필드 페인팅이 특징적이다. – 옮긴이)의 그림이 그렇다. 하지만 막연히라도 우리의 일상생활과 연관된 물건들 때문에 이상에 들떠 마음 설레는 일은 없기를. 땅바닥에 엎드려 올리는 기도가 다른 어떤 기도보다 더 진실하고 확실한 위안이 된다는 사실을 환기해야 한다.

모란디 후기 작품 중에 캔버스 한가운데 다관(茶罐)이 홀로 놓여 있는 그림이 있다. 모란디가 플라톤 철학에 기울어져 다관의 본질이나

이데아를 거론하는 것은 아니며 오히려 다관 위에 삶이 바르르 떨며 다른 형태의 삶으로 나타난 것이라고 말하는 듯하다. 또한 예전에 이 물건은 천체에서 내린 빛 또는 지평선 가까이에서 저 멀리 비치는 빛을 반사해서 환해지고 되살아나며(나라면 이렇게 말하고 싶다) 용서받은 듯 느껴진다.

식사 전의 기도. 아무리 지나친 것 같아도, 난 엠마오의 순례자들을 생각하지 않을 수 없었다. 비록 여기엔 빵도 사람의 손길도, 신성한 얼굴도 없지만 말이다.

하지만 나는 이 빛을 보고서 창문 앞에 선 젊은 여자들이 그려진 요하네스 페르메르(1632~1675, 네덜란드의 바로크 시대 화가로 중산층의 일상을 그렸다. - 옮긴이)의 회화, 더 나아가 세니갈리아(이탈리아의 아드리아해에 면한 작은 항구 도시. - 옮긴이)의 마돈나 그림, 우르비노(이탈리아 마르셰 지방 페자로 남서쪽의 성벽이 있는 도시. 특히 1444~1482년 우르비노 공작의 보호를 받았으며, 현재에도 중세 르네상스 문화를 잘 보존한 세계문화유산이다. - 옮긴이)를 그린 풍경화도 떠올렸고 아울러 세 그림 사이에 감도는 파란색과 노란색의 조화도 생각했다. 물론 시각적 연상에도 불구하고, 모란디가 상투적인 '거룩한 대화'를 나누며 꽃병, 사발, 셀룰로이드제 방울 등의 회화 소재에, 몇백 년 전만 해도 젊은 여인들, 성모와 천사들의 긴 드레스 자락 위로 내리비칠 만한 초자연적 빛을 그려 넣을 특권을 이양하지는 않았을 것이다. 모란디는 그런 것들을 거부했을 테지만, 그럼에도 나는 마음속에서 이 상상을 지우고 싶지 않다. 아무 이유 없이 그

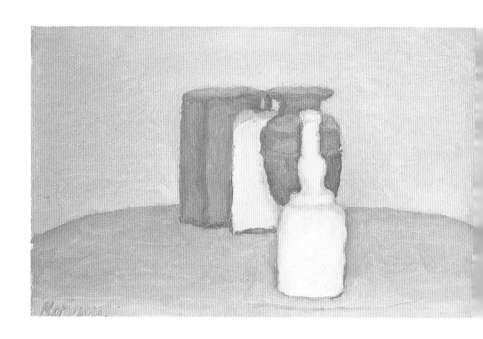

렇게 한 것은 아닐 테니까.

다 비우고 집중하는 모란디의 기술이 발전하면 할수록, 그의 정물
화에 나오는 물건들은 먼지와 재나 모래 위에 우뚝 선 기념비처럼 존
엄성을 띠게 된다.

최근 나는 모로코의 우아르자자테(모로코 우아르자자테 지방의 중심 도
시. 사하라 사막에 인접한 지리적 특성 때문에 '사막의 문'이라는 별칭으로 불린다.
- 옮긴이)에 잠깐 머물렀다. 분홍색과 노란색의 모래가 펼쳐져 있었고,
모래바람은 멀리서부터 불어와 깃발처럼 휙휙 몰아쳤으며, 쨍쨍 내리
쬐는 햇볕 아래 떨고 있는 듯하던 성채는 지평선에 겨우 보일락 말락
하는 신기루와 같았다(어느 날 아침 흘낏 보았던 그 광경이 왜 그렇게 가슴에 와
닿았을까?). 나는 가 보기를 간절히 바라지도 않았던 그곳에서 별다른
모험도 겪지 않았다. 만약 영화에서처럼 이 궁전이나 성채 중 한 군데
에 포로로 잡혀 있는 여자를 구하기 위해 내가 그리로 갔다면 내 가슴
은 저절로 벅차올랐을 것이다. 주인공이 하필 나라는 사실에 놀란다
면 모를까! 내가 멀찌감치 떨어져 지켜본 것은 이집트나 그리스에 있
는, 신들의 존재나 부재로 얼룩진 유적지가 아니었다. 그렇다면 그것
은 순수한 신기루였단 말인가? 신기루라기보다는 '입구의 속임수'다.
그곳에서부터 사막이, 우리 앞에 한없이 펼쳐진 것(내 취향에 대양보다
덜 낯선 것)이 주는 도취 상태, 불의 먼지로 뒤덮여 빛으로 나가는 도약
대, 입구—골짜기의 경계에서 몇몇 행렬을 내려다봤지만 지금은 텅

빈 성채 같은 입구—를 지키는 견자(見者)의 맨발이 밟는 모래, 어린 시절 책을 읽고 키운 몽상 같은 일종의 성이 시작되고 있었고, 이런 상상들이 꼬리를 물고 떠올랐다. 우리는 훗날에도 더 멀리 갈 생각은 없었지만, 그 풍경을 마주하면서 내 마음속 가장 깊은 곳에서 뭔가가 치밀어 올랐다. 그 무언가를 통해 나는 태초부터 다른 타인들과 이어져 있었으며, 이제야 망명에서 돌아온 것처럼 내 마음이 온통 뒤흔들렸다.

모래의 색깔, 거의 텅 빈 공간 속에서 기념비가 되어 버린 물건들의 신기루. 이 모든 것의 융합을 보고 있으면, 먼젓번 일탈보다 한층 뜬금없게 느껴질 이 회상 부분에는 괄호를 치는 것이 좋겠다.

모란디의 1960년대 정물화 작품들의 경우, 희귀한 물건들이 화폭 한가운데에 덩어리로 모여 있기도 하고, 물건들이 서로서로 균형을 이루며 거의 하나로 어우러져 있기도 하면서 들어올려진 돌들처럼 고귀하면서도 초라해진 기념비처럼 보인다. 기념비의 윤곽은 약간 떨리지만 연약하지 않으며, 흐릿해지지만 아주 스러지지는 않았다.

나는 몇 년 전 마르세유 미술관과 최근 볼로냐 미술관에서 모란디의 마지막 회화 몇 점이 빛나는 침묵 속에 전시된 것을 감상할 수 있었다. 어쩌면 거기서, 해가 저물었다가 다음 날 다시 뜰 때까지 마지막 밤샘의 촛불이 타오르는 것을 느꼈을지 모른다. 그런데 이 밤샘은 전혀 죽은 자를 지키는 밤샘이 아니었다.

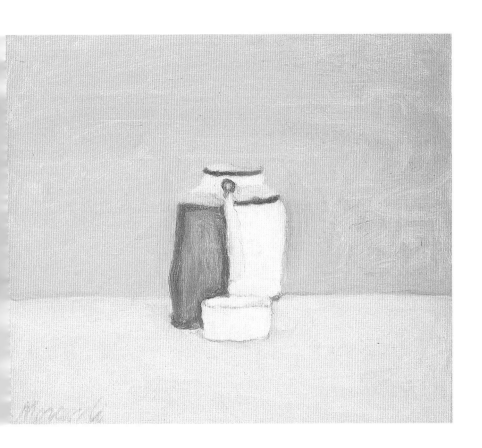

그건 다른 곳에서 온, 그리고 아무리 추적하고 기억하고 기다려도 진력나지 않는 빛의, 한없이 평화롭기만 한 반사광이다. "이 옛날의 소금 속에 / 눈[雪]빛을 받아In queste sale antiche, / al chiaror delle nevi…" 모란디는 레오파르디가 1829년에 쓴 시(추억Ricordanze)의 한 구절을 암송했는데, 이 시구가 덧없이 스러질, 돌이킬 수 없이 잃어버린 낙원에 대한 아쉬움만을 토로한 것이 아니라는 걸 짐작했던 듯하다.

1991년 피렌체의 메디치 리카르디 궁전에서 열린 전시회의 카탈로그를 다시 뒤적여 보니, 한 장 한 장 넘길 때마다 감탄하는 마음이 커진다. 약음기(弱音器)를 낀 듯한 그의 기술, 거의 아무것도 없는 기술에 역설적으로 감탄을 연발한다. 페이지마다, 정확히 날짜의 흐름과 일치하는 것은 아니지만 해가 가고 달이 갈수록, 그의 그림은 정상을 향해 더 높이 올라가는 듯하다. 처음 떠오르는 단어는 '고귀함', '우아함' 등이다. 이러한 상승 작용, 높게 이어지는 계단은 아주 당연하게도 단테를, 단테의 〈신곡〉 중 '연옥'과 '천국'의 여러 구절을 떠올리게 했다. 그렇다고 모란디의 그림들과 단테의 글이 비슷하다는 뜻은 아니다. 파르나소스산(그리스 신화에 나오는 산. 실제로 그리스 중심부에 코린트만 북부의 델포이를 굽어보고 있는 석회암 산. - 옮긴이) 위에 모란디와 단테를 나란히 세울 생각은 더더욱 없다. 그런다면 말도 안 되는 일일 것이다.

하지만 내 마음속에 비록 좀 더 그럴듯하고 딱 들어맞는 비교가 떠오른다. 평론가 체자레 브란디는 모란디의 회화에 대해 "시간의 바탕

에서 추억이 떠오르듯 공간의 바탕에서 점점 가까이 다가와 '바다 저 멀리 있던 한 점이 점점 배 한 척이 되듯…'이라고 말하는 것 같다"고 말했다. 갑자기 나는 놀라운 순간을, '연옥'의 제2편에 맞춰 빛이 전광 석화(電光石火)처럼 퍼지며 배를 젓는 천사가 바닷가에 도착하는 순간 을 떠올리지 않을 수 없었다.

그런데 아침이 밝아오면서
텁텁한 수증기 속에 군신(軍神) 마르스가
평원처럼 너른 바다 위에서 해 지는 쪽을 향해
얼굴 붉히는 것이 보이듯

그렇게 빛이 나타났고, 내 눈엔 그 빛이 아직도
보인다
그 어떤 비상에도 비할 수 없는
빛이 바다 위에 재빨리 나타났다

내 안내자에게 물으려고
그 빛에서 눈을 조금 떼었다가

다시 보니 그 빛은 더욱 찬란하고 환했다

그리고 나는 보았다 그 주위에 온통
뭔지 모를 하얀 것을, 그리고 조금씩 조금씩
그 밑에서 다른 하얀 것이 나오는 것을

처음 하얀빛이 날개에서 나올 때
주인은 아직 한 마디도 안 했지만
노 젓는 천사를 알아보고는 외쳤다.
"무릎을 꿇으라, 꿇으라.
여기 이분은 신의 천사이시다. 두 손을 모으라.
이제 그 비슷한 신의 부하들도 보게 되리니
보라, 그는 인간이 쓰는 도구를 맘대로 쓰며
노도 돛도 원치 않는다
오직 멀리 떨어진 해안 사이를 날아갈 날개만을 원한다
그가 이 지상의 털처럼 변치 않는
영원한 깃털을 달고 공중을 훨훨 날면서
하늘 향해 날개 펼치는 것이 보이지 않는가."

그런데 내 상상이 지나치다고 할지 모르겠지만, 시에서 처음 등장하는 '하얀색', 나중에 양 날개로 밝혀지는 이 하얀 것을 나는 1959년의 모란디 수채화 몇 점에서 발견했다. 1959년이면 내가 그 하얀 것이 흰 병들인지 아니면 병 사이의 빈틈인지, 그도 아니면 얼룩도 없는 한 쌍의 날개처럼 의도적으로 배치된 공백인지 잘 모를 때였다.

천진하게 마음속을 구름처럼 관통했다가 겨우 하나의 흔적과 하나의 지표만 남기고 사라져 버릴 듯한 이 비교를 있는 그대로 받아들이자.

어찌 보면 단테를 읽고 난 후에 우리 마음이 고양되었기 때문일 수도 있다. 단테를 읽고 마음이 고양되는 것은 특별한 일이 아니며, 만약 그러지 않았다면 단테라는 시인은 제 몫을 다 한 게 아닌 셈이다. 모란디의 시선과 손길을 끌어당기는 베아트리체(1265~1290, 실재로 존재했던 이탈리아 여성으로 단테가 〈신곡〉을 쓰도록 영감을 주었다. 〈신곡〉 중 '천국'과 '연옥' 마지막 네 곡에서 베아트리체는 천국에 들어갈 수 없는 이교도 로마 시인 베르길리우스로부터 안내자 역할을 이어받는다. 베르길리우스가 인간적 이유를 대표한다면 베아트리체는 신의 현시, 신학, 믿음, 명상, 은총을 대표한다. - 옮긴이)가 있었을 리도 없고, 사람들이 제정신이라면 모란디의 그림에서 "영원한 깃털을 퍼덕이며 허공을 나는" 천사를 찾으려 할 리 없다. 그래도 상관없다. 이러한 상승의 느낌, 작품의 발전을 관찰할 때 속임수가 아니라면 부정할 길 없는 이 느낌을 어떻게 이해해야 할까? 사람들은 거의 무의미한 이 물건들, 늘 나오는 한결같은 꽃병, 목이 긴 병, 각종 병에서 시작되는 일종의 상승, 게다가 진짜 같지않은 승천을 목도하고 있으며, 상승을 안내하고 준비하는 것은 더 이상 천사의 날개도 아니며 마틸드(이탈리아어로는 마틸다 혹은 마텔다. 단테의 〈신곡〉 중 제2편 '연옥' 마지막 여섯 곡에 등장하며 제33곡까지는 이름이 주어지지 않은 젊은 여자. 단테는 마틸드에게 지상 낙원에서 영혼들에게 세례를 주는 역할을 부여했는데, 신곡을 연구하는 학자들 사이에서도 마틸드가 어떤 역사적 인물을 차용한 것인지에 관해 의견이 분분하다. - 옮긴이)의 춤과 웃음도 아니기에 바로 그런 거라고 말하지 않겠는가?

그러면 더 오래된 상승, 즉 플라톤이 〈향연〉에서 우리에게 와서 보라고 한 그 상승이 생각날 것이다. 하지만 순수 이데아 세계로 향하는

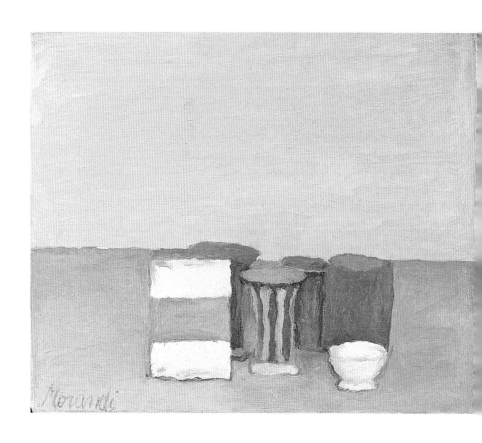

상승을 보고 있노라면 오히려 현대 미술에서 몬드리안의 후기 작품들이 추구했던 기하학자의 낙원으로 이끌리지 않는가? 그 낙원이란 더 이상 숨 쉴 자리도 없는 공간, 숨 쉴 수 없는 낙원이다. 반면 색채가 가장 단순해지고 형태가 거의 없어지는 지경까지 가도 모란디의 회화는 여전히 살아 숨 쉬고 있다. 어찌 보면 그의 그림에서 인간의 입술이 말할 수 있는 마지막 단어의 떨림이 느껴지지 않는가?

유화로 그린 마지막 정물화에서 등장하는 이런 종류의 기념비는 여기서 허공 속 묘비 같은 물건이 된다.

그러니까 이번에도 이승의 한두 가지 물건, 한두 가지 낯익은 물건, 추상적이 아닌 물건들을 그려야 그것들이 절대의 반열(죽음의 동의어)에 오르게 되겠지만, 여행자가 짐을 지고 가다 개울을 폴짝 건너뛸 수 있으려면 적당히 짐을 줄여 가벼운 상태로 만들어야 하지 않겠는가? 물건이 노자(路資)가 된 것인가? 그들이 이뤄낸 유일한 변모(transfiguration)를, 오늘날 우리는 이해할 수 있을까?

그래 봤자 내게는 소용없을 것이다. 이 작품 앞에서 특히 모란디의 마지막 상태, 그의 '가장 높은 단계'를 보면서, 서로 뗄 수 없이 이어진 나의 벅참과 감탄은 거기서 말하자면 물건들이 승천하여 거의 사라지는 경지에 이르지 않는 한, 과할 것이다. 하지만 우선 물건들이 뒤로 물러나고 사라지는 것이 핵심이다. 물건들은 절대 스러지거나 한

숨짓거나 환영이 되거나 안개 조각으로 축소되지는 않는다. ―몇몇 근대 회화와 모란디의 그림이 비슷하다고 보는 경향이 너무 많듯이 말이다. 이건 잘못이다. ―하지만 이상하게도 기념비 같은 그 무엇은 남는다. 이건 왕국도 없고 '심심풀이도 없는' 왕이 이름 없는 곳에, 눈에 보이는 세계의 끝에 세우게 한 허공의 묘비 같다고나 할까. 거의 없어지거나 거의 스러지면서―내게 〈연옥〉 첫머리에 등장하는 '바다의 떨림'을 연상시키는 단어의 마지막 떨림, 마지막 분홍색, 마지막 노란색, 마지막 파란색, 아니면 차라리 제일 처음 나타나는 색깔들, 해가 떠오를 때의 색깔들―여기서 물건들은 공허를 나타내 보이는 것이 아니고, 공허에 자리를 내주는 것도 아니며(만약 그렇다면 우리가 그것들을 바라볼 때 무서워야만 할 것이다), 우리는 공허 앞에서 무너져서 혹은 순순한 태도로 물러나는 것이 아니라 물건에 스며드는 공격적인 빛 앞에서 뒷걸음친다.

계획을 변경할 때도 마찬가지다. 더듬거리지 않고 중얼거림에 가깝게 발음한 마지막 말들, 그 직전에 깔린 침묵과 유사한 것은 죽음의 침묵이나 종말의 침묵이 전혀 아니다. 차라리 활짝 피어날 준비를 마친 모든 말이나 말의 봉오리가 모여 있는 중심이라 하겠다.

마치 화가 모란디가 아주 참을성 있게, 우리가 바랄 수 있는 가장 평온한 빛을 향해 길을 낸 것 같다.

"수학, 기하학으로 거의 모든 것을 설명할 수 있다. 이 '거의'란 말 속

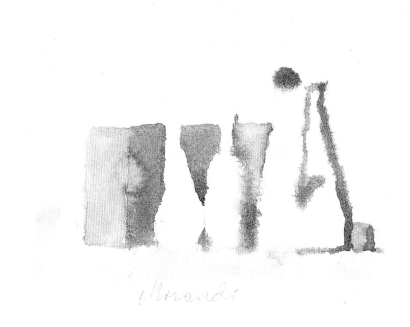

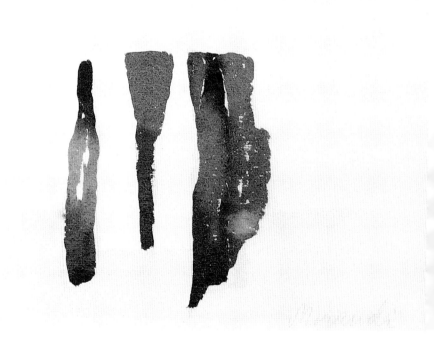

에 우리 삶의 맥박이 뛰고 있다." 불확실성과 마음에서 울컥 치미는 것, 모란디가 아주 미묘한 형태의 정리자 이상일 수 있게 만드는 것. 우리로 하여금 숫자에 꽉 잡힌 상태로 생을 끝내지 않게 하는 숨결이 지나가는 건 이 '거의'라는 말을 통해서다. 아마 숫자 역시 중요하다는 걸 잊지 않는다는 조건으로만 이런 말을 할 수 있을 것이다.

뒤로 조금 물러서서 보니, 즉 이런 모든 말을 다 하고 나서 보니, 마치 초원에 대한 글을 다 쓰고 나서야 비로소 진짜 초원이 보이는 것처럼, 내가 논지에서 멀어져 있다는 걸 알겠다. 지금까지 이러쿵저러쿵 말할 수 있었던 모든 것보다 진실은 더 단순하고 은밀하다! 하지만 아마 이 편이 훨씬 나을 것이다. 또한 초원이나 모란디의 그림들 입장에서도 이게 더 낫다. 아무도 초원과 그림들 대신 말해줄 수는 없을 테니 말이다.

좀 더 뒤로 물러서서 보자. 결국 내게 이런 노력을 강요하는 건 아무것도 없다. 그리고 나는 펜을 내려놓고 실망하지 않아도 될 것이다. 하다 보니 속도가 붙어 계속하는 것인가? 아니면 운동 부족으로 일찍 죽을까 봐 두려워하는 것일까? 아니면 말하지 못할 다른 동기가 있는 것인가?

하지만 시간이 가면서 과도한 걱정과 자기 자신에 대한 채찍질이 어떤 경우에는 시간 낭비와 노력 낭비일 뿐이며, 이런 상황에서는 천연

덕스럽게 앞으로 직진하는 것이 차라리 낫다는 것을 알게 되었다. 이 글에서 나는 우회해서 말하지 않고 내 얼굴을 드러낸다. 이 얼굴은 결국엔 유명한 얼간이의 얼굴임이 드러날 것이다.

앞에서 인용한 바 있는 레오파르디의 메모 구절("결국 한 음성이…")을 '모든 것은 나쁘다'고 필사적으로 끈질기게 되풀이하고 있는 〈지발도네〉(Zibaldone di pensieri. 시인 레오파르디가 1817년 7월부터 1832년 12월까지 쓴 지적인 일기. - 옮긴이)의 한 구절과 견주어 보아야겠다. 도덕이나 철학에 관해 아무것도 긍정하지 않는 이 메모의 직관을 반복하자면, 내 생각으론 별것 아닌 말이 우리 운명에 관해서라면 무조건 긍정하는 사유보다는 진실에 더 가까운 것 같다. 마치 순수 이성이 진실에 접근하기엔 결단코 너무 짧은 것처럼 말이다.

한때 존재했다 해도 이젠 완전히 단절된, 혹은 우리 마음이 끈질기게 꿈꾸려 해도 단절해야만 하는, 아름다운 것과 선한 것과 참된 것의 관계를 보자. 어째서 선과 악의 관계만이라도 정립해야 하는 걸까? 우리가 죽음을 면할 수 없는데, 왜 절대적으로 죽음이 삶보다 더 '참'이어야 하는가? 왜 빛만이 속임수가 되고, 어둠은 아닐까?

내 어깨로 떠받치기엔 좀 무겁고, 어깨만큼이나 좁은 내 마음에 비해서는 너무 장대한 문장들이 있음을 인정한다. 하지만 평생 몇몇 만남이 나를 지금까지 이끌어 왔다. 조르조 모란디. 그와의 만남은 그중

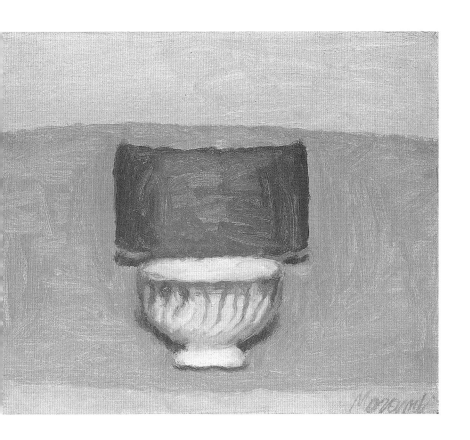

하나이다. 너무도 차분하면서 쉽사리 잡히지 않아 다시금 우리가 무한한 평화라고 상상할 수 있을 만한 그 빛과의 만남.

거의 흰색인 이 그릇은 상자, 꽃병, 술병과 나란히 있다. 이 사발은 다른 어떤 사발보다도 잘 만들어져, 순례자가 짐 속에 휴대하고 다니다가 '산 자의 우물'에 멈추어 물을 떠 마실 때 가만히 그 안을 들여다보지 않겠는가? 혹은 심지어 움직이지 않는 순례자, 두 발이 더 이상 지탱해주지 못해서 생각으로만 이동할 수밖에 없는 순례자조차도 그러하다.

표지그림 정물, 1957
　　캔버스에 유화
　　25 x 40cm
　　볼로냐, 모란디 미술관

　　람베르토 비탈리, 모란디 전체 카탈로그, 밀라노, 1977, 제II권 no 1056

3쪽 정물, 1930
　　종이에 연필
　　24,8 x 19.6cm
　　개인소장

　　람베르토 비탈리, 조르조 모란디 작품집, 에이나우디, 토리노, 1978, no 111;
　　미셸 코르다로, 판화가 모란디, 카탈로그 제네랄, 일렉타, 밀라노, 1991~1950/5

4쪽 정물, 1962
　　종이에 연필
　　16.6 x 24.1cm
　　베른, F. & E. 오버홀처 소장

　　에프렘 타보니와 마릴레나 파스콸리, 모란디: 데생. 전체 카탈로그, 엘렉트라, 밀라노,
　　1994

10쪽 헤르베르트 리스트(촬영), 조르조 모란디
　　독사진
　　볼로냐, 모란디 미술관

15쪽 정물, 1957
　　캔버스에 유화
　　20 x 30cm
　　볼로냐, 모란디 미술관

람베르토 비탈리, 모란디 전체 카탈로그, 전 2권, 엘렉트라, 밀라노, 1977, 제II권 no 1055

22쪽 파에사지오, 1942
　　캔버스에 유화
　　38x49cm
　　특수 소장

　　람베르토 비탈리, 전게서, 제I권 no 458

29쪽 파에사지오, 1962
　　캔버스에 유화
　　50x50cm
　　볼로냐, 모란디 미술관

　　람베르토 비탈리, 전게서, 제II권 no 1287

32쪽 꽃들, 1964
　　캔버스에 유화
　　16.6x19.7cm
　　브베, 제니쉬 미술관
　　개인 소장가 위탁

　　람베르토 비탈리, 전게서, 제II권 no 1336

34쪽 꽃들, 1950
　　캔버스에 유화
　　40x35cm
　　볼로냐, 모란디 미술관

　　람베르토 비탈리, 전게서, 제II권 no 708

38쪽 정물, 1957
　　캔버스에 유화
　　25x40cm
　　볼로냐, 모란디 미술관

　　람베르토 비탈리, 전게서, 제II권 no 1056

41쪽 정물, 1963
　　캔버스에 유화
　　30x35cm
　　볼로냐, 모란디 미술관

　　람베르토 비탈리, 전게서, 제II권 no 1318

46쪽 정물, 1951
　　캔버스에 유화
　　35.5x42.5cm
　　특수 소장

　　람베르토 비탈리, 전게서, 제II권 no 775

49쪽 정물, 1959
　　종이에 수채화
　　18x28.5cm
　　특수 소장

　　마릴레나 파스콸리, 모란디 수채화, 전체 카탈로그, 엘렉트라, 밀라노, 1991~1959/22

50쪽 정물, 1959
　　종이에 수채화
　　16.2x20.7cm

베른, F. & E. 오버홀처 소장

마릴레나 파스콸리, 전게서, 1959/39

53쪽 정물, 1959
캔버스에 유화
24.5x30cm
특수 소장

람베르토 비탈리, 모란디 전체 카탈로그, 전 2권, 엘렉트라, 밀라노, 1977, 제II권 no 1158

순례자의 그릇
: 조르조 모란디

1판 1쇄 찍음 2022년 2월 15일
1판 1쇄 펴냄 2022년 2월 28일

지은이 필립 자코테
옮긴이 임희근
편집 김효진
교열 정혜인
디자인 위하영

펴낸곳 마르코폴로
등록 제2021-000005호
주소 세종시 새롬남로98 902-701, 30127(우편번호)
이메일 laissez@gmail.com

ISBN 979-11-976182-1-5